Bem-vindo ao Mundo Encantado dos Gatinhos!

Miau, pequeno artista!

Preparado para embarcar em uma aventura cheia de fofura e cores? Este é o seu Livro de Colorir, um lugar onde os gatinhos são os reis e rainhas!
Aqui, você encontrará:
- Gatinhos brincalhões: Desde filhotes travessos até gatos dorminhocos!
- Cenários encantadores: Jardins floridos, telhados iluminados pela lua e cantinhos aconchegantes!
- Diversão sem fim: Cada página é uma nova chance de soltar a imaginação e pintar com todas as cores do arco-íris!

Não há regras por aqui – pinte do seu jeito, invente histórias e crie seu próprio mundo de gatinhos. Use todas as suas cores favoritas, misture e combine como quiser. Afinal, a melhor arte é aquela que vem do coração!

E se precisar de uma ajudinha ou quiser mostrar suas obras-primas, peça para um adulto participar dessa jornada encantada com você. Juntos, vocês podem transformar este livro em um tesouro de memórias e criatividade felina.

Então, pegue seus lápis, canetinhas e tintas e prepare-se para colorir seu mundo com a doçura dos gatinhos!

Vamos começar? Abra a primeira página e deixe a mágica felina acontecer!

Boa diversão e muitas cores para você!

TESTE AQUI AS SUAS CORES

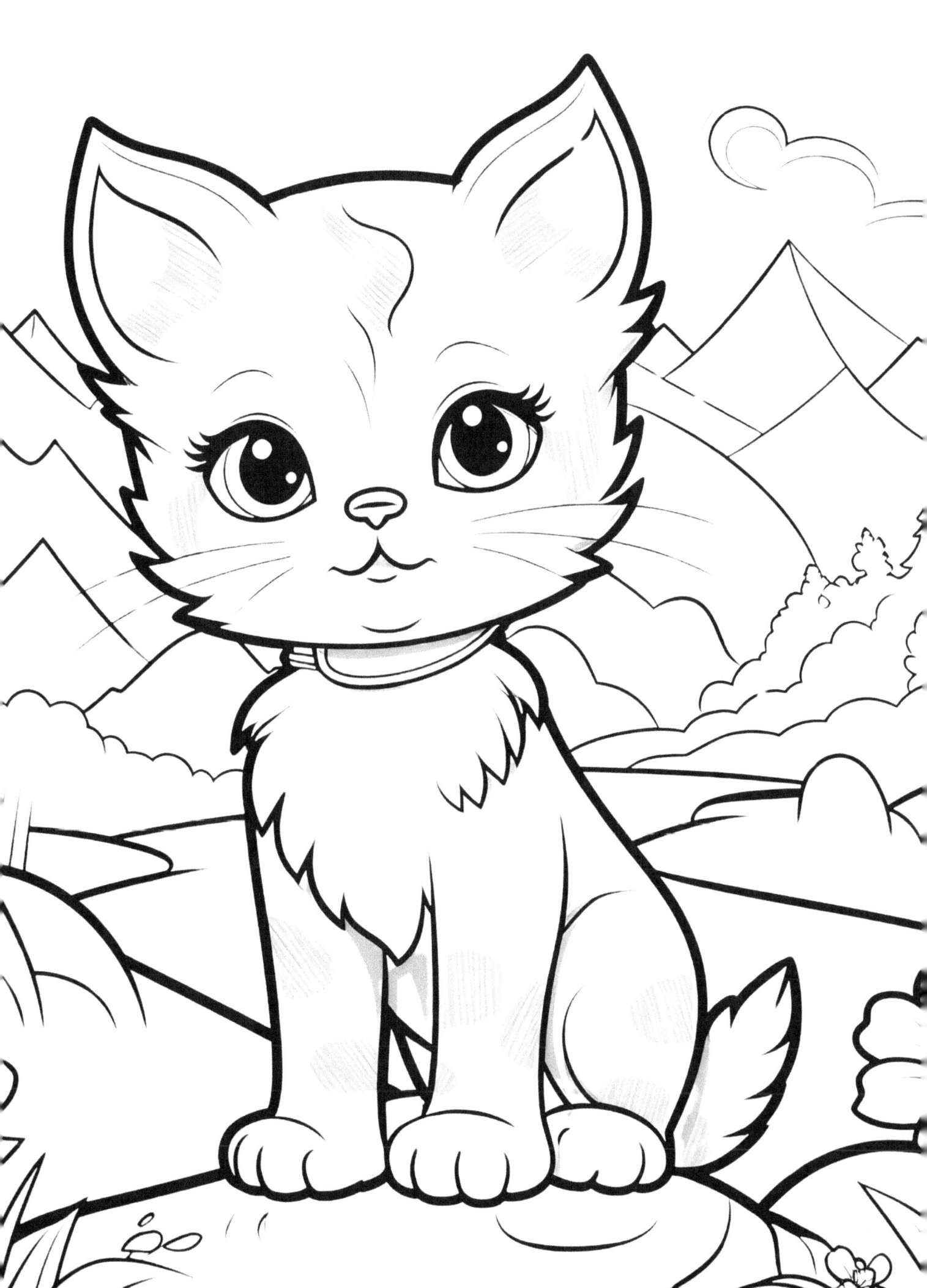

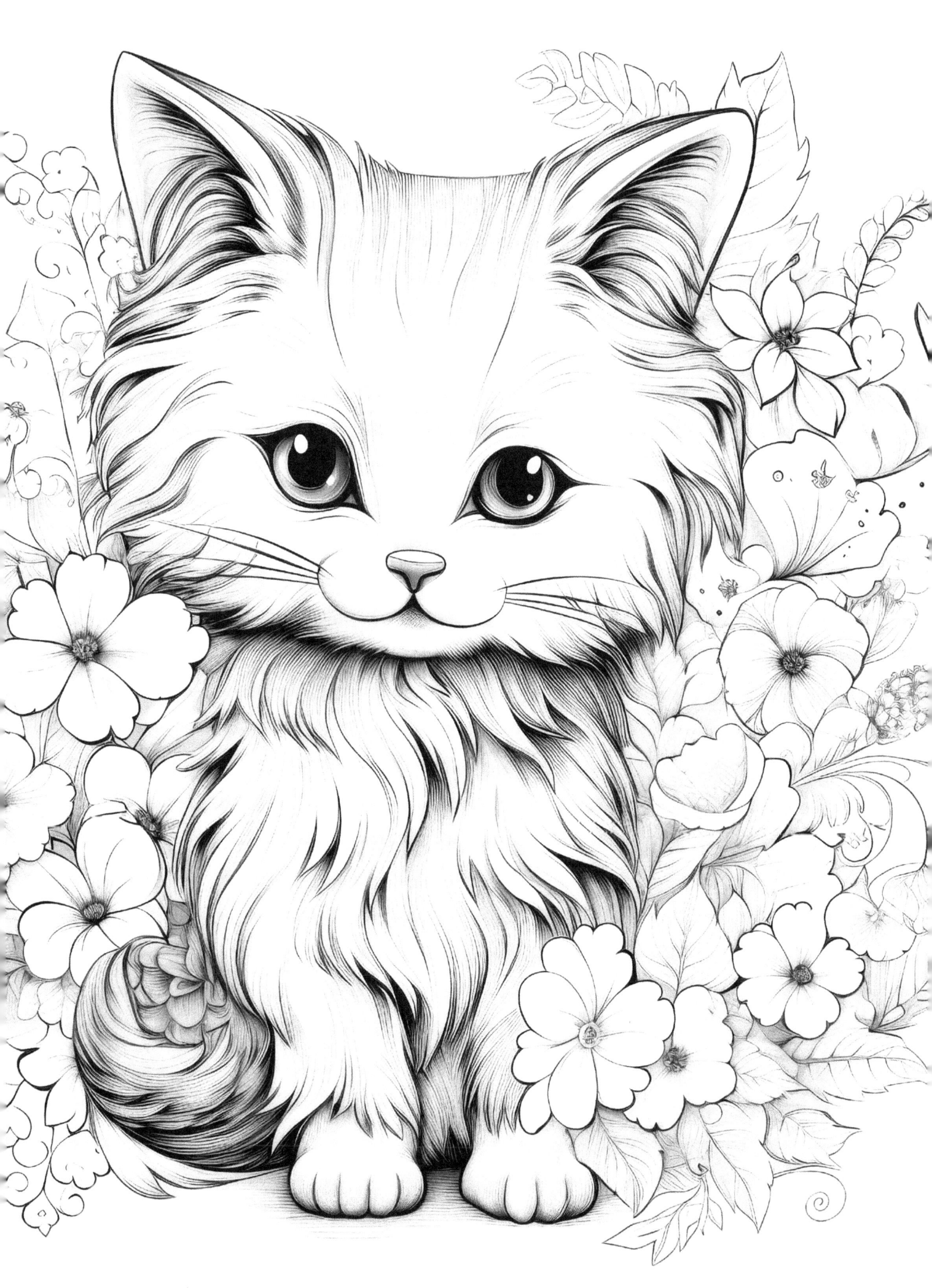

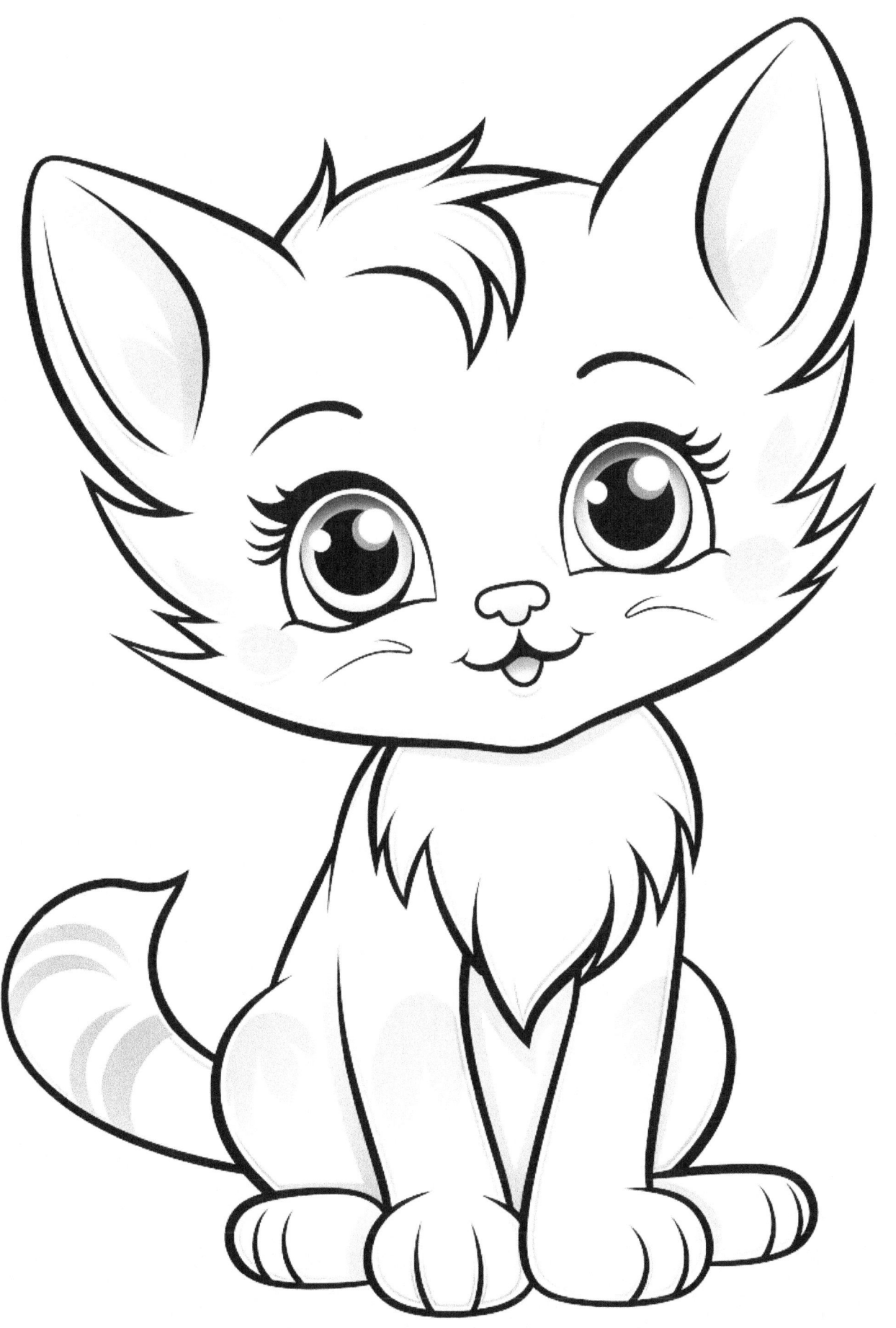

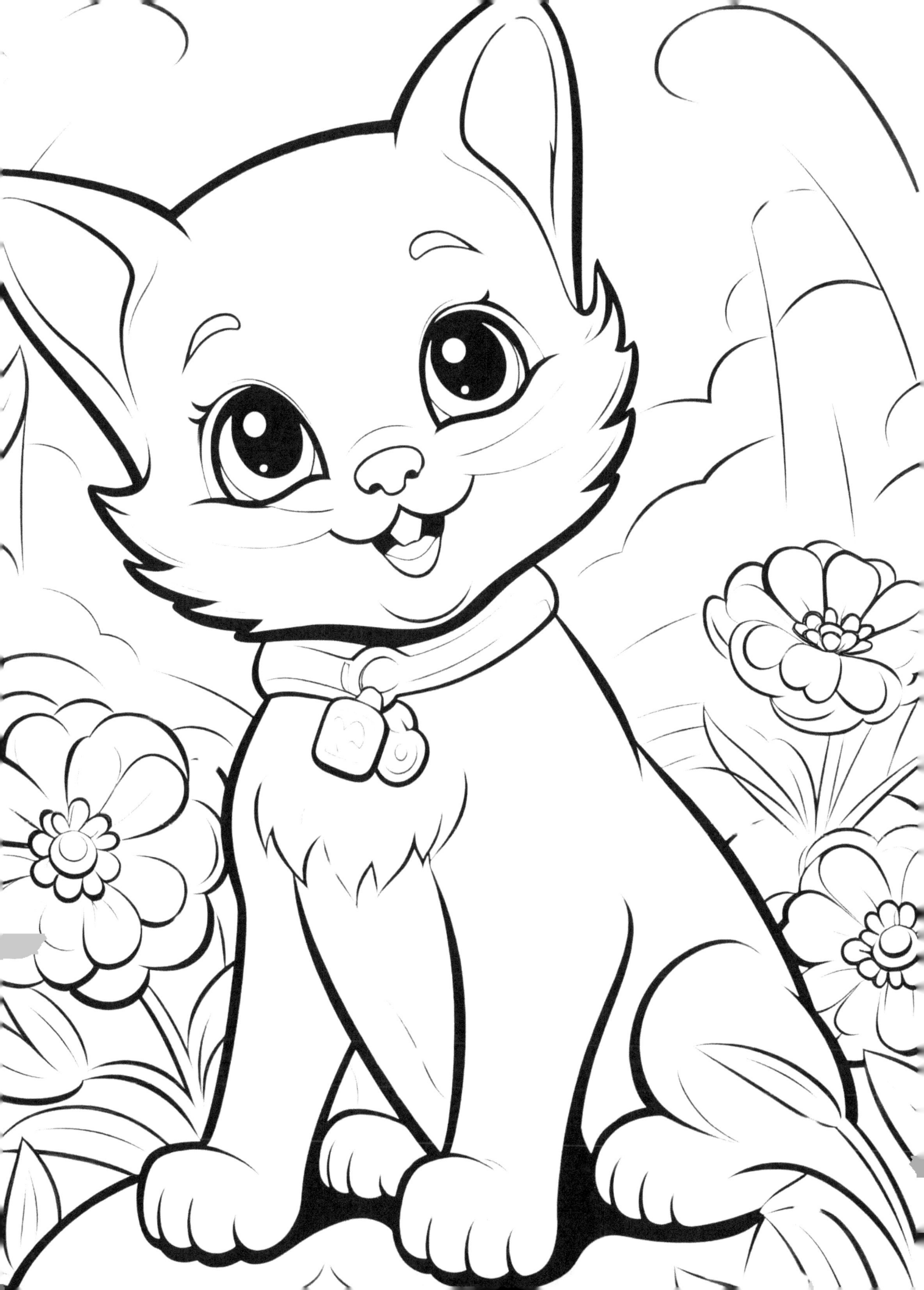

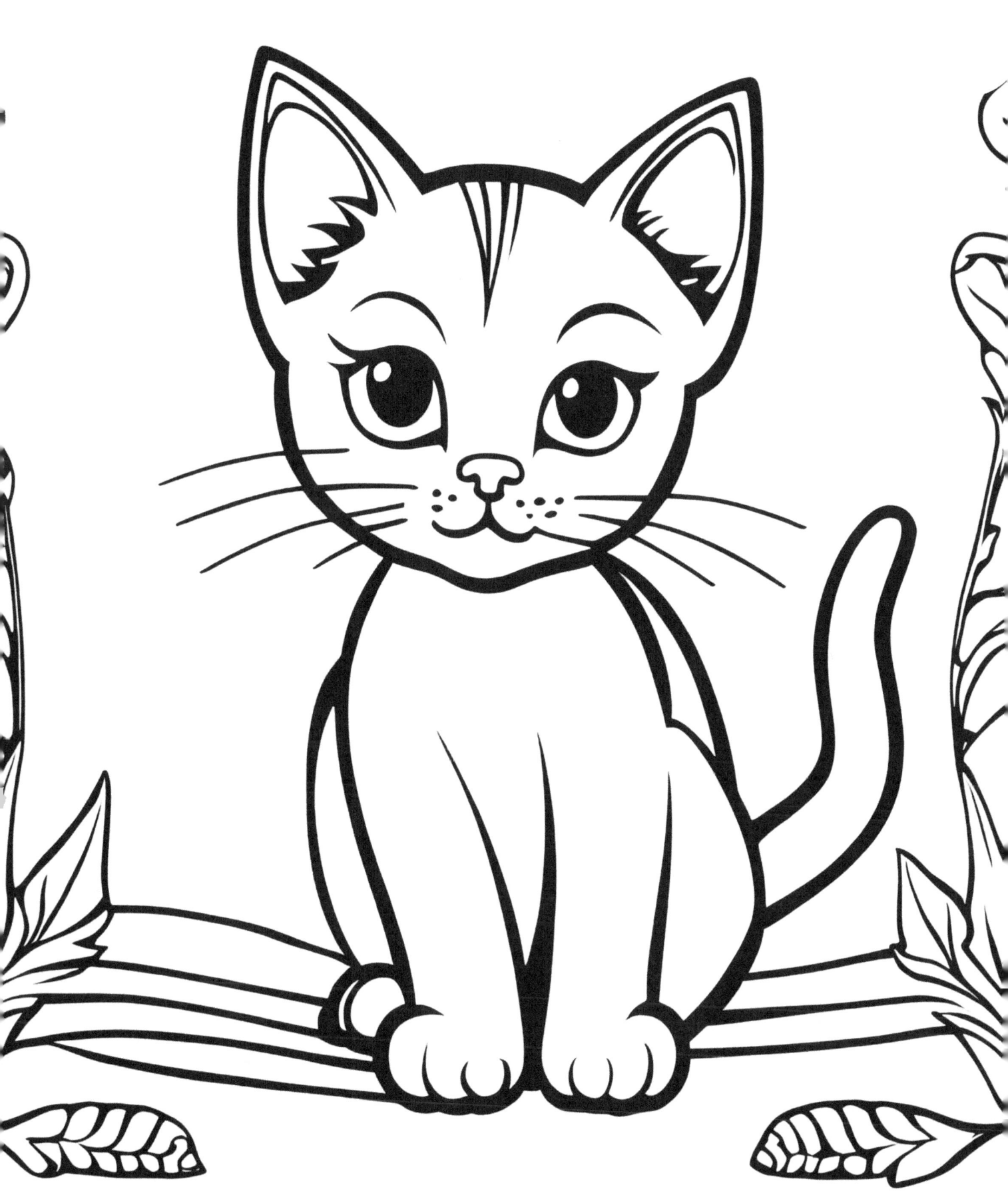

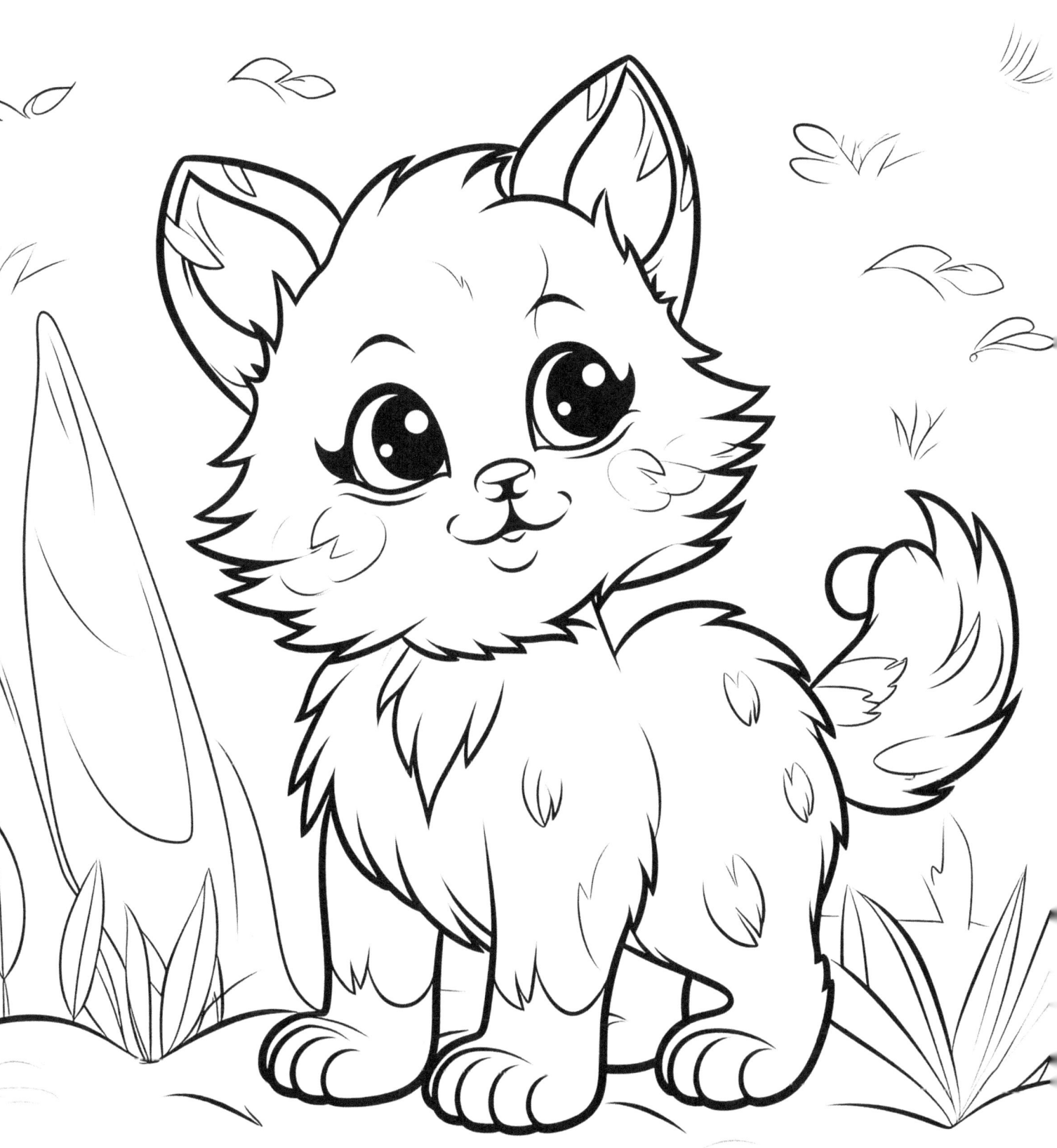

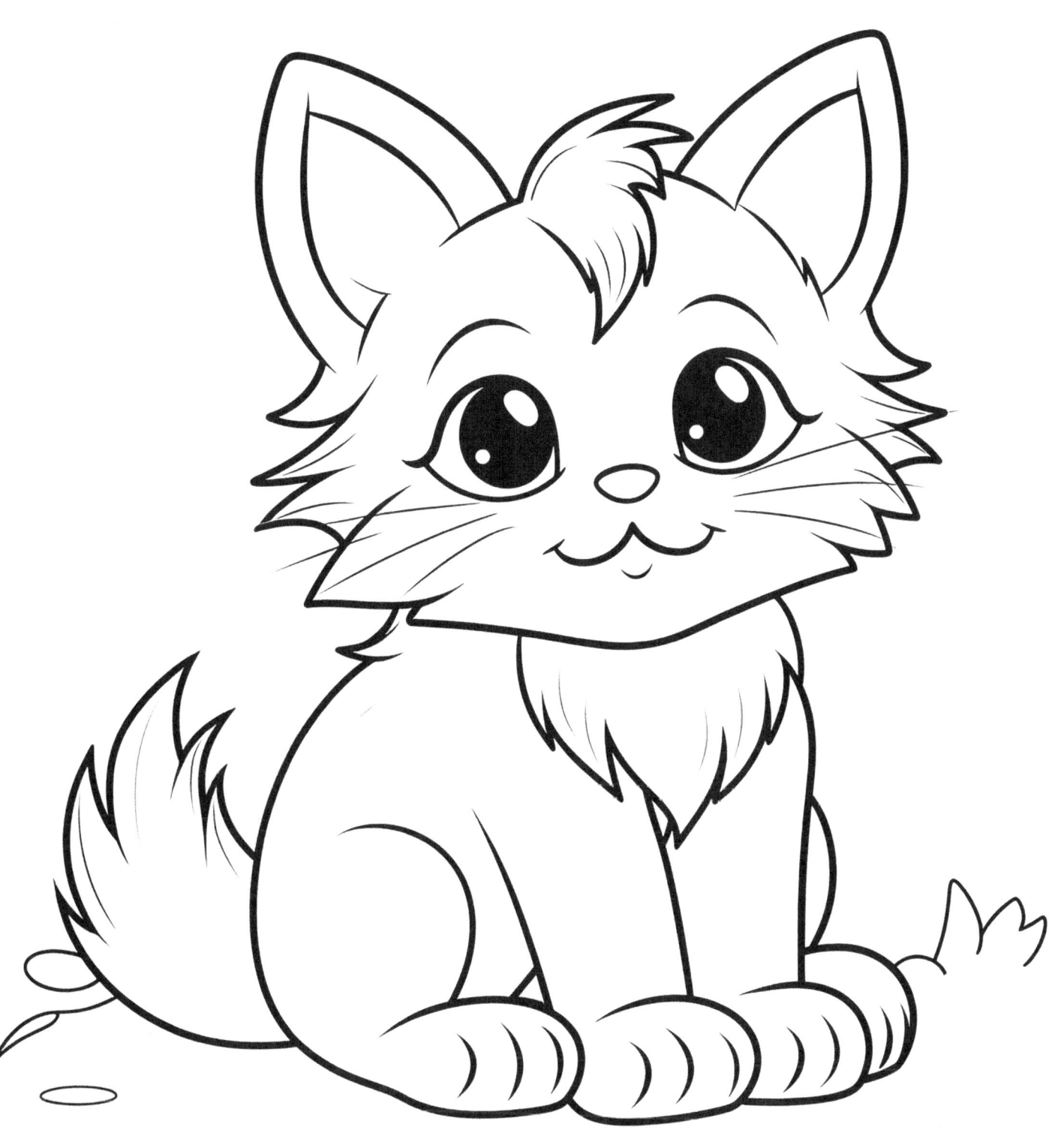

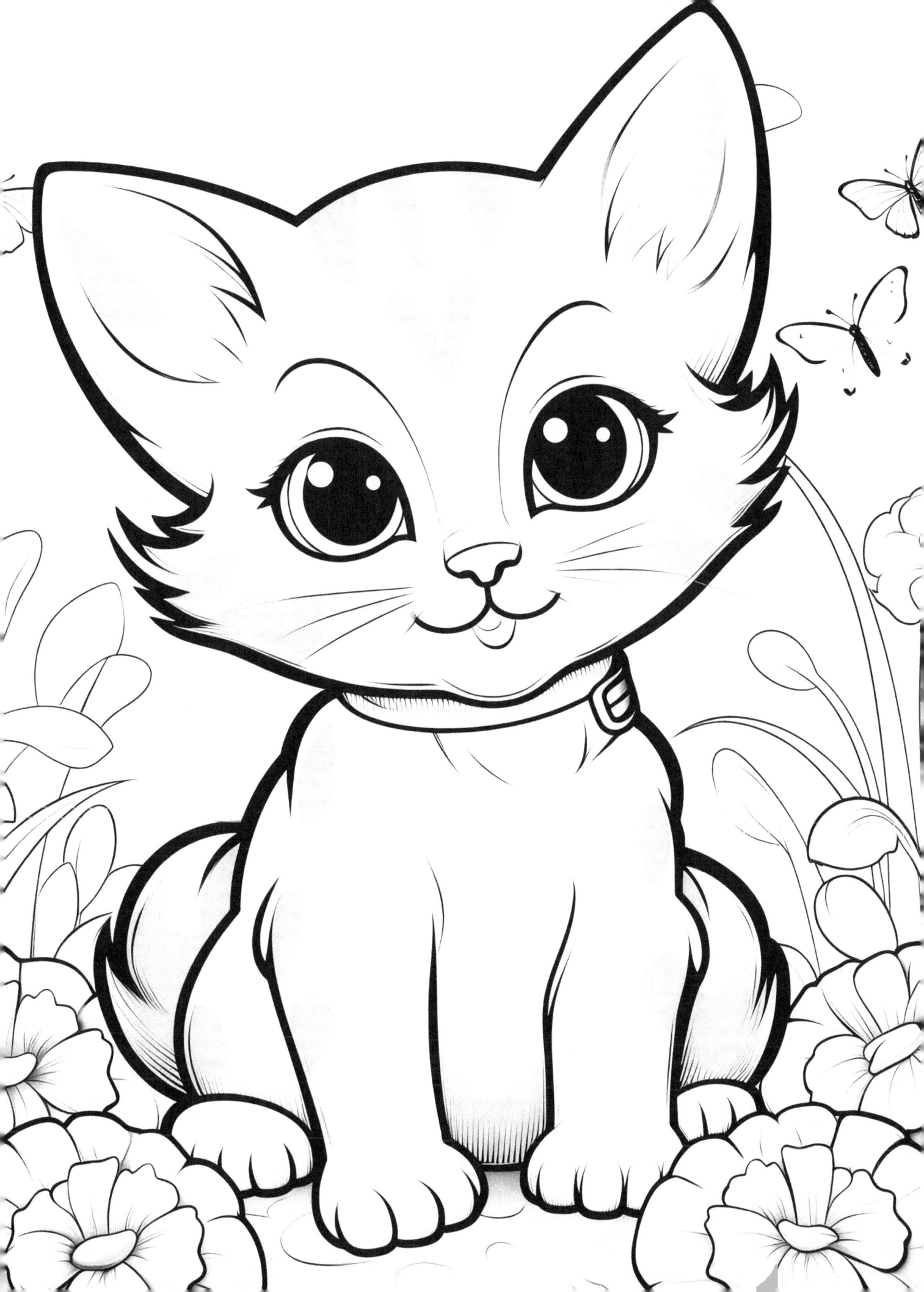

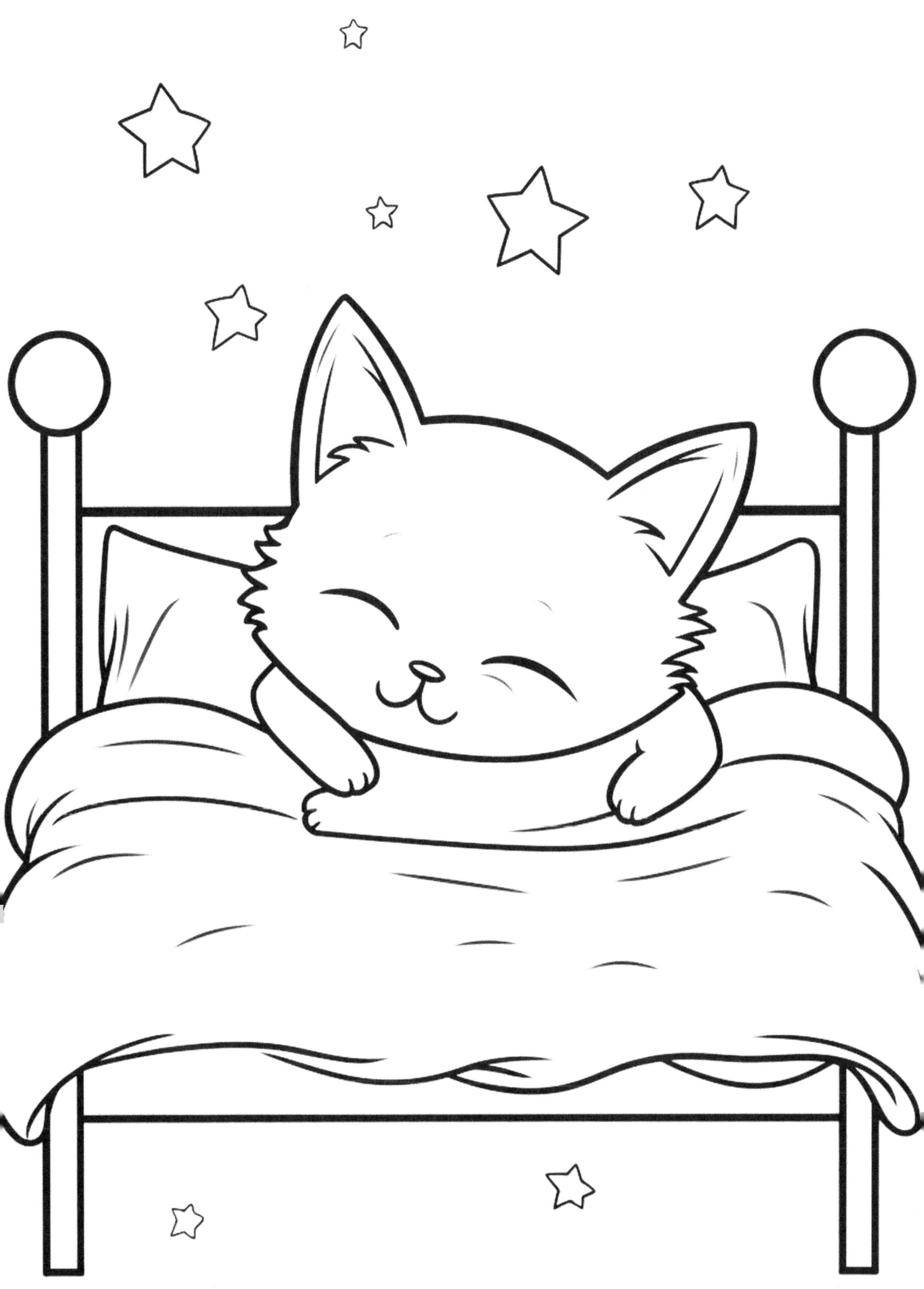

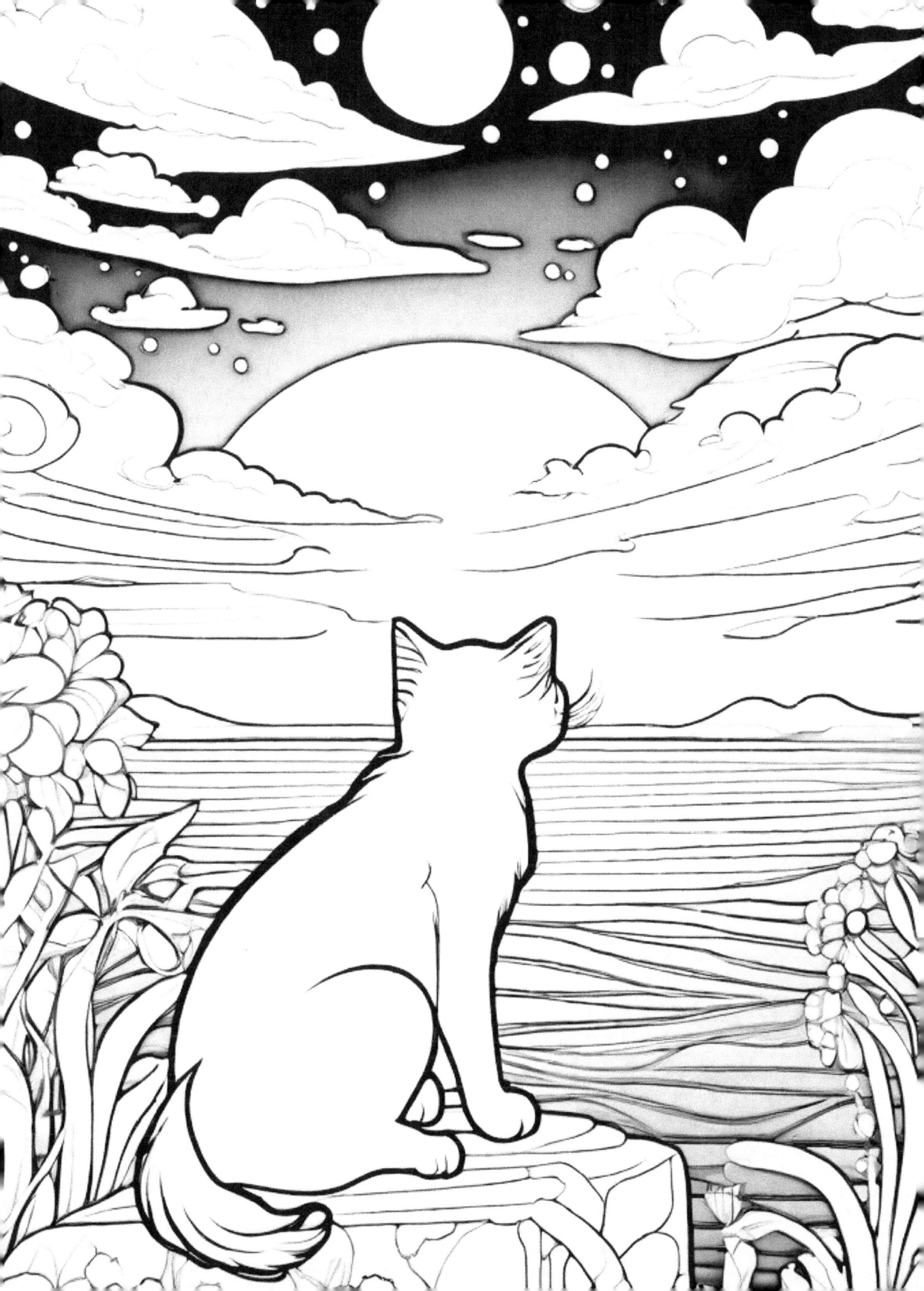

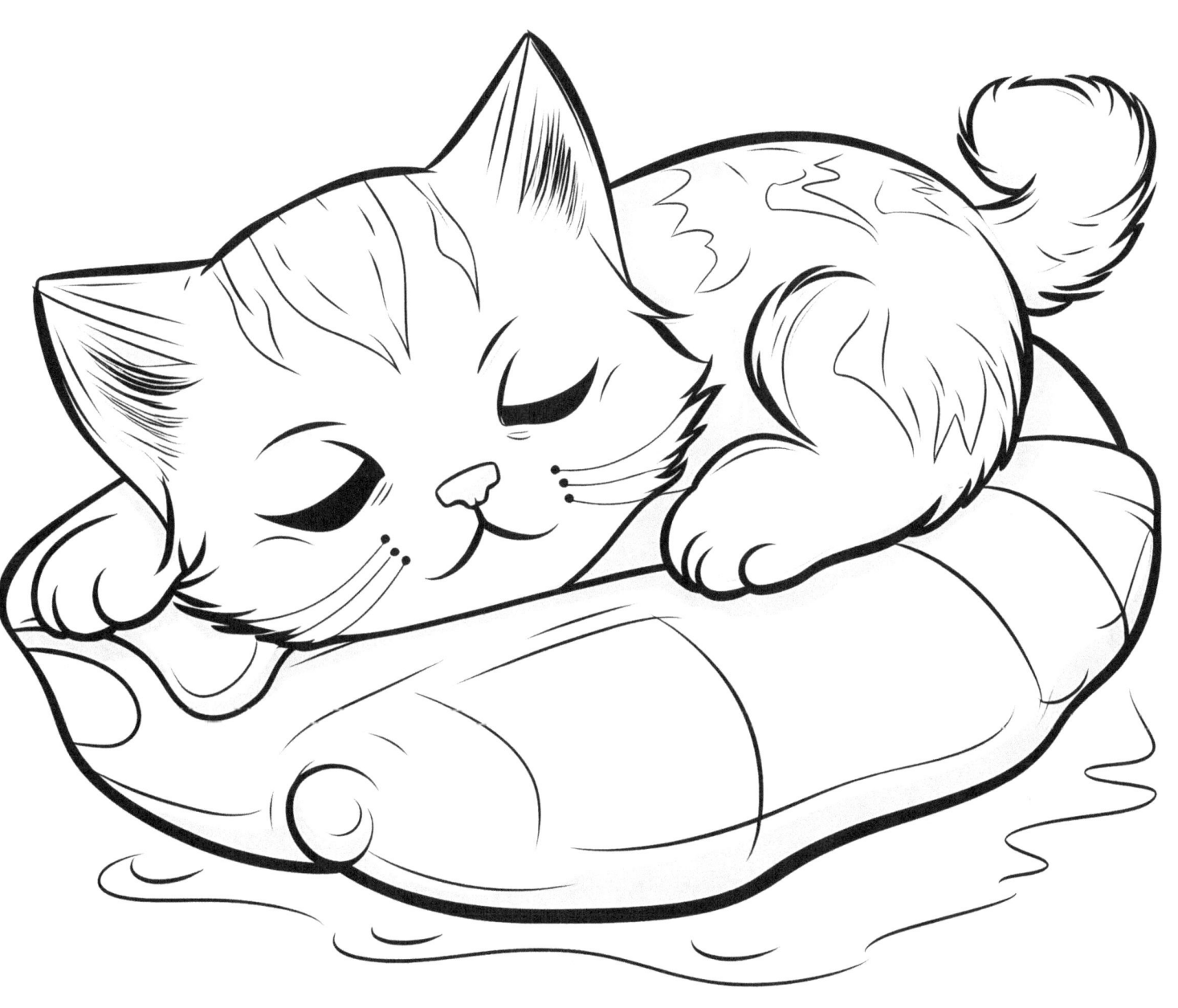

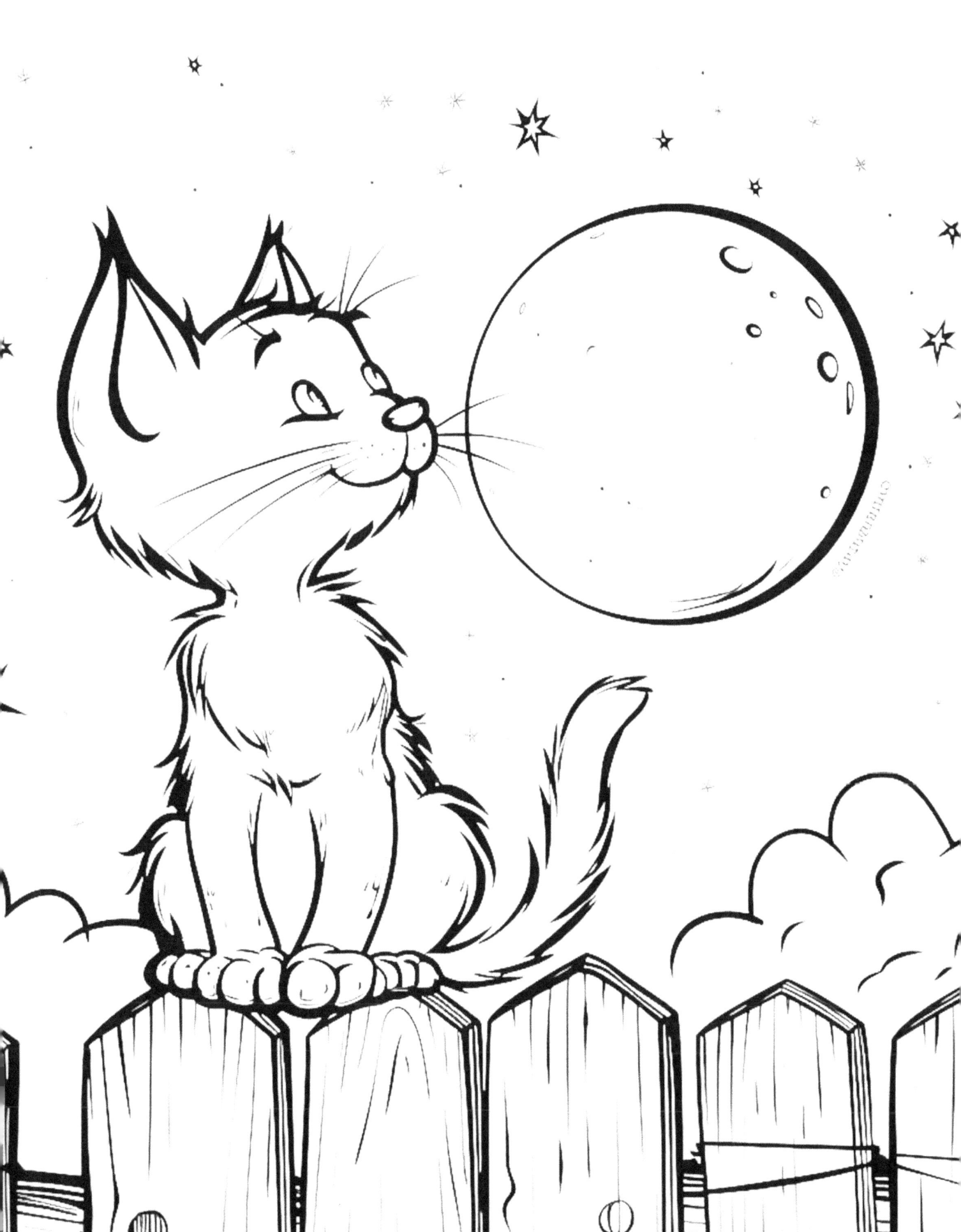

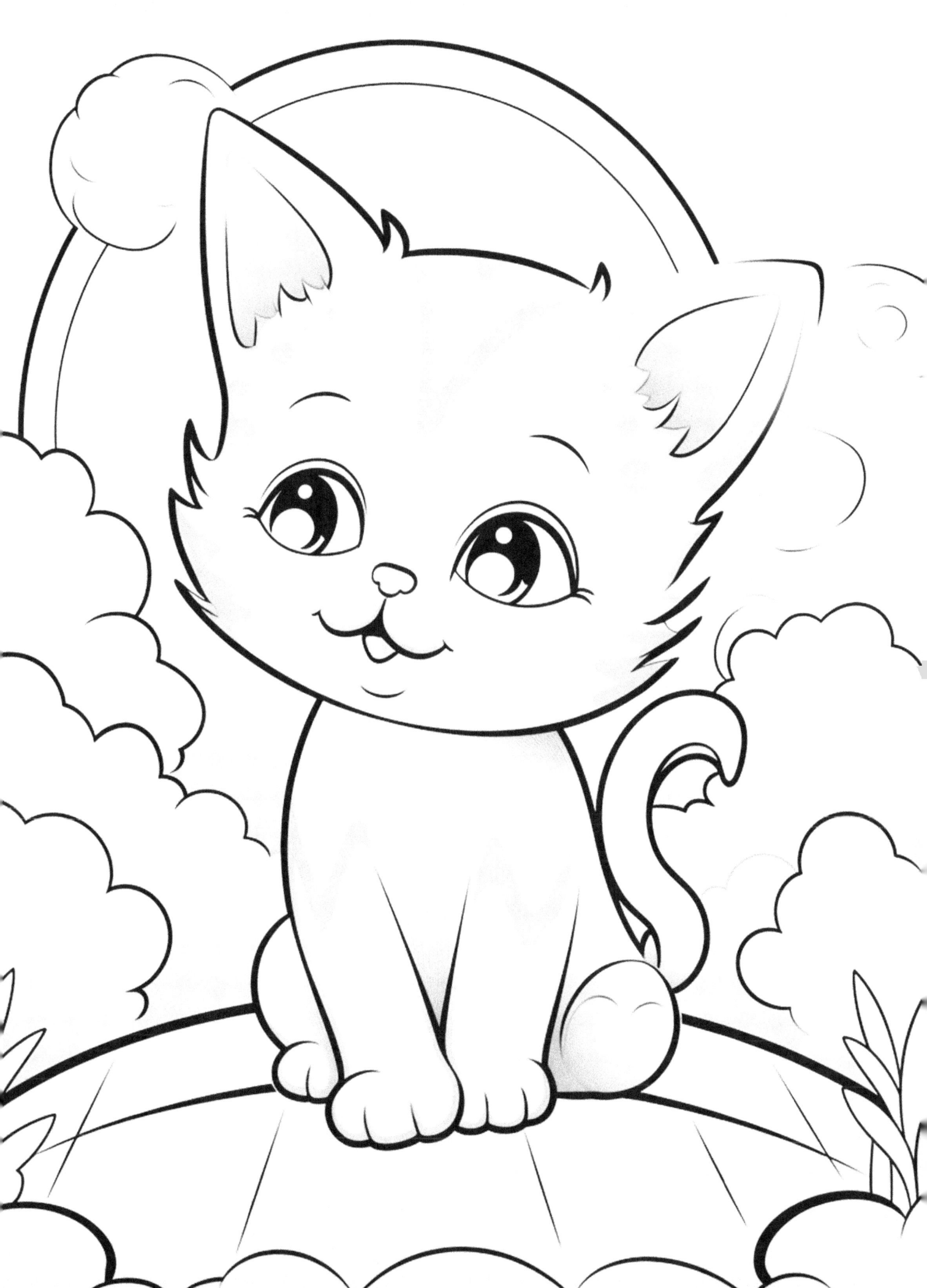